王 鑑　绘画名品

中国绘画名品
87

上海书画出版社

《中国绘画名品》编委会

主编　王立翔

编委（按姓氏笔画排序）
王彬　王剑
田松青　朱莘莘
孙晖　苏醒
陈家红　黄坤峰
雍琦

本册撰文　盛洁

本册图文审定　田松青

前言

王立翔

中华文化绵延数千年，早已成为整个人类文明的重要组成部分。绘画是其中重要一支，更因其有着独特的表现系统而辉煌于世界艺术之林。在经历了人类早期的童蒙时代之后，中国绘画便沿着自己的基因，开始了自身的发育成长。她找到了自己最佳的表现手段（笔墨丹青）和形式载体（缣帛绢纸），深深植根于博大精深的中华思想文化土壤，在激流勇进的中华文明进程中，不可遏制地伸展自己的躯干，绽放着自己的花蕊，历经迹简意淡、细密精致、焕然求备等各个发展时期，结出了累累硕果。其间名家无数，大师辈出，人物、山水、花鸟形成中国画特有的类别，在各个历史阶段各臻其美，竞相争艳，最终为世人创造了无数穷极造化、万象必尽的艺术珍品。

因此，中国绘画其自身不仅具有高超的艺术价值，同时也蕴含着深厚的思想内涵和丰富的历史文化信息。由此，其历经坎坷遗存至今的作品，显得愈加珍贵，理应在创造当今新文化的过程中得到珍视和借鉴。上海书画出版社曾费时五年出齐了《中国碑帖名品》丛帖百种，获得读者极大欢迎。为了让读者完整关照同体渊源的中国书画艺术，我们决心以相同规模，出版《中国绘画名品》，以呈现中国绘画（主要是魏晋以降卷轴画）的辉煌成就。我们将以历代名家名作为对象，在汇聚本社资源和经验的基础上，以艺术史的研究视野，引入多学科成果，以全新的方式赏读名作，解析技法，探寻历史文化信息，体悟画家创作情怀，追踪画作命运，引领读者由宏观探向微观，进入到这些名作的生命历程中。

我们将充分利用现代电脑编辑和印刷技术，发挥纸质图书自如展读欣赏的优势，对照原作精心校核色彩，力求印品几同真迹；同时以首尾完整、高清图像、局部放大、细节展示等方式，全信息展现画作的神采。希望我们的尝试，有益于读者临摹与欣赏，更容易地获得学习的门径。

有学者认为，中华民族更善于纵情直观的形象思维，尤其是绘画，似乎用其瑰丽的成就证明了这一点。我们希望通过精心的编撰、系统的出版工作，能为继承和弘扬祖国的绘画艺术，起到绵薄的推进作用，以无愧祖宗留给我们的伟大遗产。

中国绘画之所以能矫然特出，与其自有的一套技术语言、审美系统和艺术观念密不可分。水墨、重彩、浅绛、工笔、写意、白描等样式，为中国绘画呈现出奇幻多姿、备极生动的大千世界；创制意境、形神兼备、气韵生动的品赏标尺，则为中国绘画提供了一套自然旷达和崇尚体悟的审美参照；迁想妙得、穷理尽性、澄怀味象、融化物我诸艺术观念，则是儒释道思想融合在画中的精神所托。而笔墨则成为中国绘画状物、传情、通神的核心表征，成为有意味的形式，集中体现了中国人对自然、社会及与之相关联的政治、哲学、宗教、道德、文艺等方面的认识。由于士大夫很早参与绘事及其评品鉴藏，使得中国画在其『青春期』即具有了与中国文化相辅相成的理论得，穷理尽性、澄怀味象、融化物我诸艺术观念，则是儒释道思想融合在画思想，文人对绘画品格的要求和创作怡情畅神之标榜，都对后人产生了重要影响，进而导致了『文人画』的出现。

二〇一七年七月盛夏

在董其昌的推崇和倡导之下，山水画在明末清初出现了一种新的格局，即将五代董源、巨然及元四家的笔墨风格确立为正统并临摹和仿拟的风气主宰了画坛，乃至影响了有清一代。此风的流行固然离不开董其昌的倡导，同时也与直接或间接受董氏影响的娄东、虞山二派密切相关，他们开创的娄东、虞山二派更被誉为『山水正宗』。其中，王鑑曾得董其昌亲炙，又与王时敏交善，更对王翚有知遇之恩、师徒之谊，堪称是『山水正宗』中承上启下的人物。

王鑑（一六〇九—一六七七），字玄照，后因避康熙讳而改字元照、圆照，号湘碧，染香庵主。出身太仓望族琅琊王氏，为王世贞曾孙。因明末出任廉州知府，而被人称为『王廉州』。明清鼎革之后，王鑑半僧半隐，醉情于丹青水墨之间，纵观南北藏家箧中名迹，遍临宋元诸家，终成一代大师。他与董其昌、王时敏等人同列『画中九友』，与王时敏颉颃并称『二王』，又与王时敏、王翚、王原祁并称『四王』，是清初画坛主流画风的代表画家。

续师法董、巨、元四家之外，也开始学习范宽、『三赵』等人的山水风格，并融诸家风格于一体，形成浑厚古雅的个人面貌。至晚年，王鑑的临仿对象更为广泛，其绘画功力也已臻于化境，彻底摆脱了固有的形式，将古代大师的笔墨技巧熟练运用于笔端。正如《明画录》所评价的那样：『博雅精于鉴赏，画山水行笔苍秀，得宋元诸家法，出以己意，变化成家。』其二，王鑑的设色以穰丽秀逸为格。王鑑在设色方面更为突出的成就，是他吸取

『三赵』（即赵令穰、赵伯驹、赵孟頫）之风，用色虽然称丽，却不落入庸俗。论者称王鑑『作家与士气兼备』，即兼备文人画与行家画之长。他不仅融汇了『南宗』的艺术传统，更广泛地学习被董其昌排除在外的『北宗』画风，最终形成一种行利兼备的艺术风貌。这不仅直接影响了他的弟子王翚，也对清代画坛产生了深远的影响。其三，王鑑的绘画风格的演变路径与一般画家大不相同。徐邦达《古书画伪讹考辨》中提及，王鑑的绘画风格早晚年的笔墨变化，大多是早年尖细，晚年圆秃，甚至变到粗简雄放，如沈周、吴伟等人皆是。而王鑑却恰恰相反。他是由早年、中年的板式圆浑，变到晚年的坚硬和细刻。究其原因，或许与他对赵孟頫的精研与推崇有关。

近现代鉴定家兼书画家吴湖帆曾对王鑑的画风与成就作过如下阐述：『湘碧老人刚柔并济，巧拙兼施，生熟互用，平淡绚烂具罗笔端。骤观之，似平易，细审则韵隽味永，自是与玄宰、西庐颉颃无愧也。』除此之外，王鑑的山水画还有以下特点：

其一，王鑑精于摹古仿古。他一生创作的仿古之作，远远多于其纪游写生的『本色作品』。其《烟峦水阁图》自题：『余初学画，即宗子久，谬为思翁赏识。』可见王鑑早年曾受到董其昌的指点，并按照董氏所倡导的南宗绘画前进，以董源、巨然及元四家为师法对象，尤以临仿黄公望和吴镇为多。中年之后，王鑑逐渐偏离董其昌所认为的『画中山水，位置皴法，皆各有门庭』，提出了自己的看法：『虽画法各有门庭，其元气相通，何分彼此，识者自能神会之。』此时的王鑑除继

『四王』及他们的绘画风格对有清一代影响极深。特别是在乾隆之后，那些曾为『四王』临仿的宋元名迹大多被收入清内府，广大民间画家失去了临仿的标尺和创作的借鉴，不得不以『四王』的画作为范本，并最终沦为千人一面。而『四王』画作中存在的『程式化』倾向，也在追随者们的陈陈相因中被无限放大了。二十世纪以来，论者提出『要革王画的命』，王鑑自然也未能躲过贬低之声，如俞剑华称：『王鑑仅知临摹，而不知创造，所临摹纵极精工，亦不免貌合神离，只知有古人，不知有自我，徒为古画之复印机耳，何足贵乎！』这是由于特殊时代的影响所作出的并不中肯的评价。今日我们在品鉴王鑑绘画之时，当能透过其『临』『仿』画题的表面，注意到他对古代大师绘画风格所作出的全新诠释，即所谓由『集大成』而『求变』的艺术取向。

王鑑

绘画名品

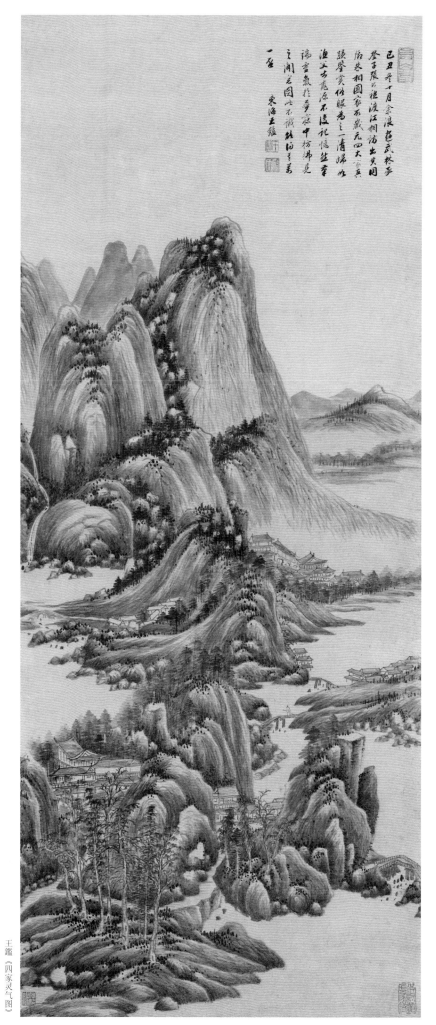

王鑑《四家灵气图》

王鑑《四家灵气图》，纸本水墨，纵一三〇厘米，横五三·五厘米，故宫博物院藏。据图中自题，顺治六年己丑（一六四九），其游览武林时得观朱相国所藏元四家真迹，俗眼为之一清，而后『笔端灵气于梦寐中仿佛见之』，遂绘成此图。

在此图中，王鑑以黄公望和吴镇的笔墨为骨体，并直取源头，参学董源、巨然，山石以长短披麻皴相间，山顶画出矾头与点子，给人以淋漓雄厚之感；远峰运用荷叶皴、解索皴，深得王蒙笔墨之三昧；近景杂树几丛，又明显透露出倪瓒的逸气天真。此图将『元四家』笔墨熔于一炉，又上溯至董、巨画派的传统，是其仿古摹古的代表作品。

己丑冬十月余浪游武林承

登子張公祖渡江相訪出其同

鄉朱相國家所藏元四大家真

蹟鑒賞俗眼為之一清歸以

漁父出桃源不復記憶然筆

端靈氣於夢寐中彷彿見之

閒窗圖此不識能得其萬一否

一盝　東海王鑑

探微　王鑑跋文

在画幅右上，王鑑自题：「己丑冬十月，余浪游武林，承登子张公祖渡江相访，出其同乡朱相国家所藏元四大家真迹鉴赏，俗眼为之一清，如渔父出桃源不复记忆，然笔端灵气于梦寐中仿佛见之，闲窗图此，不识能得其万一否？东海王鑑。」

明末清初书画鉴藏风尚盛行，而收藏家和他们的藏品，又在某种程度上影响了与他们交往的画家。纵观王鑑题跋，时常可见他回忆早年在收藏家府上观览某家名迹的经历，而后梦寐难忘，遂追忆前人铭心绝品的笔墨情趣，创作了自己的书画作品，《四家灵气图》即是一例。

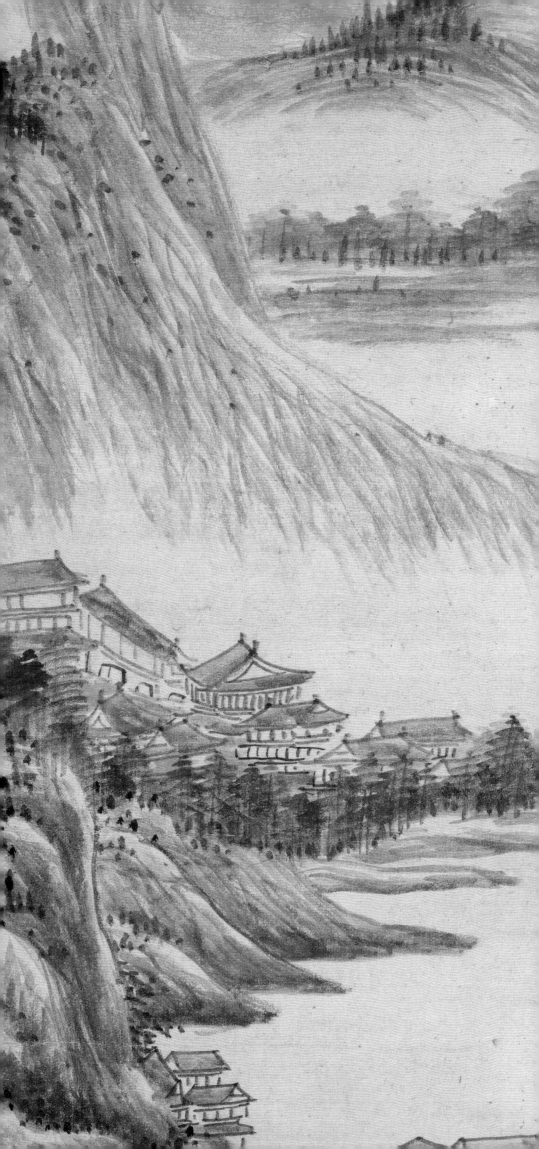

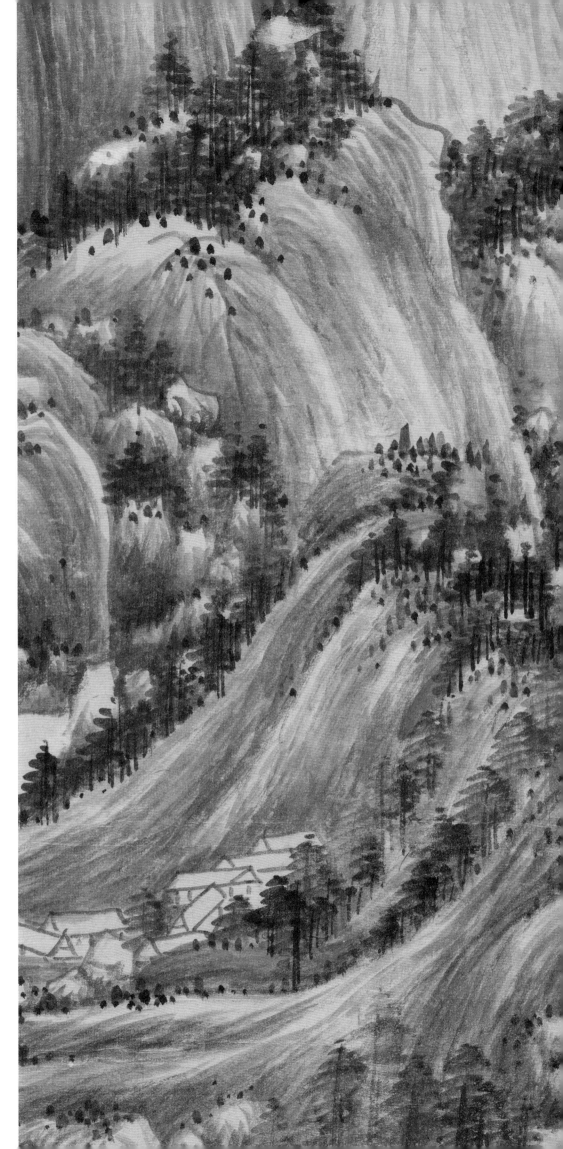

王鑑的师法

王鑑曾说：「余平生无所嗜好，惟于丹青不能忘情。」王鑑一生赏鉴、临仿古代名画甚多，对于前代大师的名作，他时常梦寐难忘，往往萦绕于心二十余年后，还能举笔追摹。同时，他仿古、摹古的功力极深，取法对象的广泛程度也打破了南北宗论的藩篱，王时敏曾评价他：「廉州（王鑑）画学，浩如烟海，自五代宋元诸名迹，无不摹写，亦无不肖似。」王

鑑的临仿以董源、巨然、元四家为根基，除此之外，他还吸取北宋范宽、江贯道、燕文贵、南宋李唐、萧照的笔墨，以至惠崇小景、米氏云山。其青绿设色则师法赵令穰、赵伯驹、赵孟頫。王鑑的仿占既取法广博，又能「抉其精髓」，更能做到融会贯通、化古为我，止如徐沁《名画录》所评：「（王鑑）画山水，行笔苍秀，得宋元诸家法，出以己意，变化成家。」

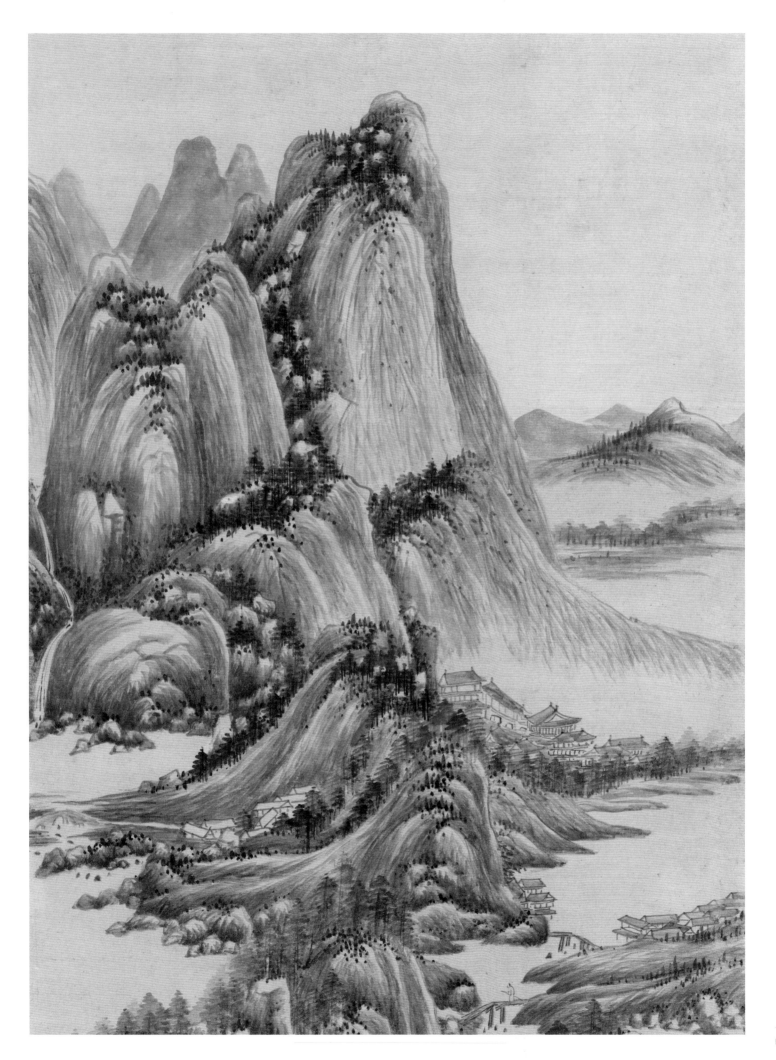

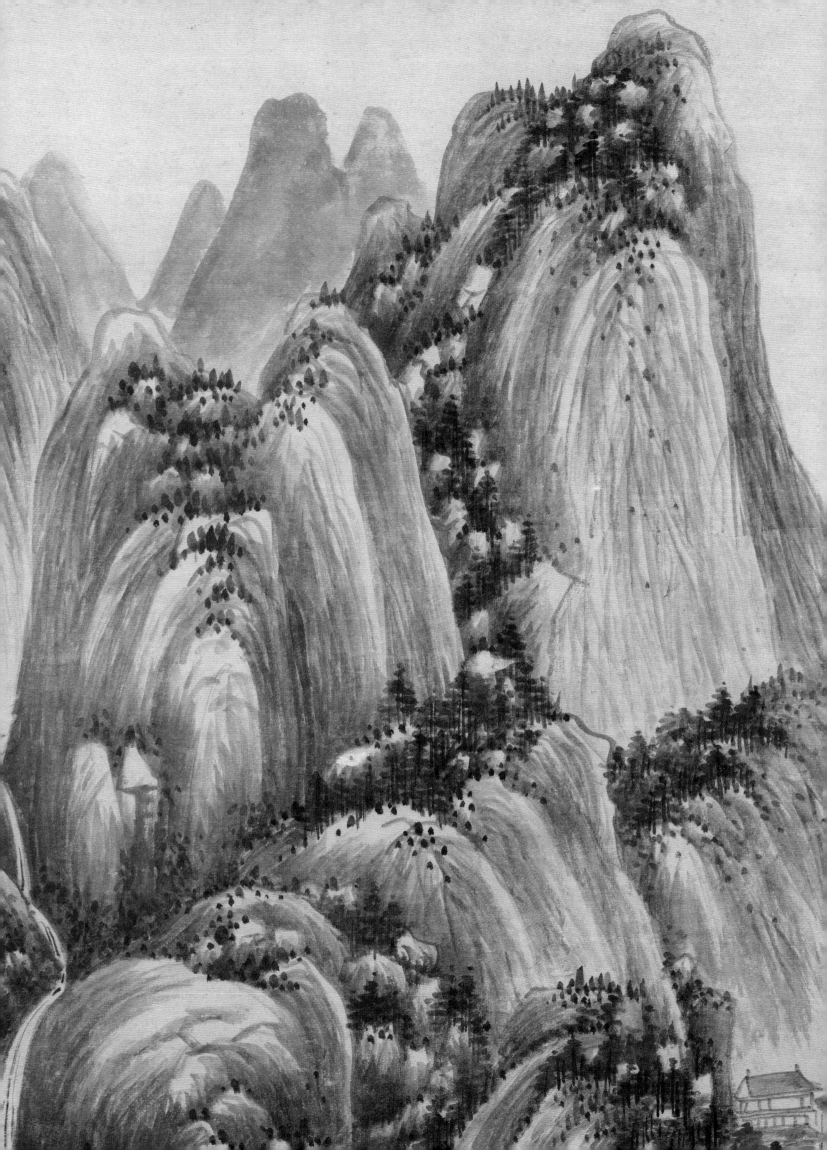

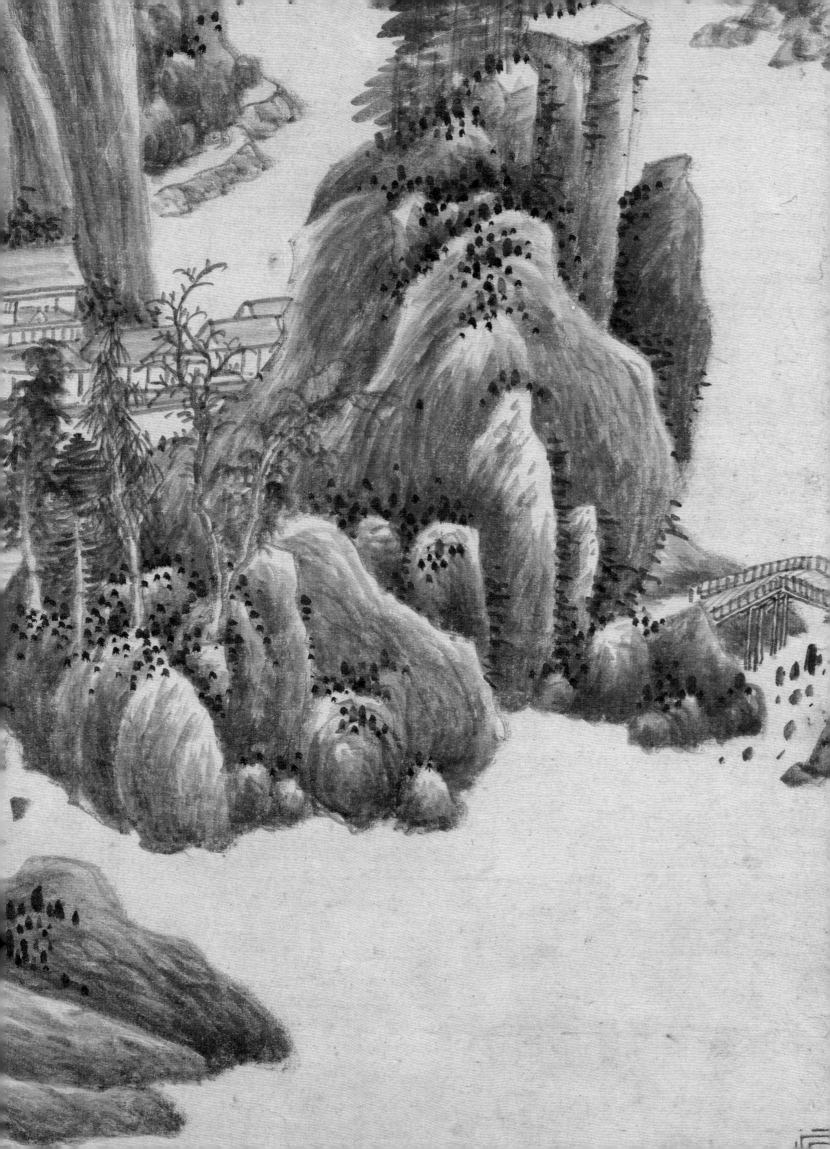

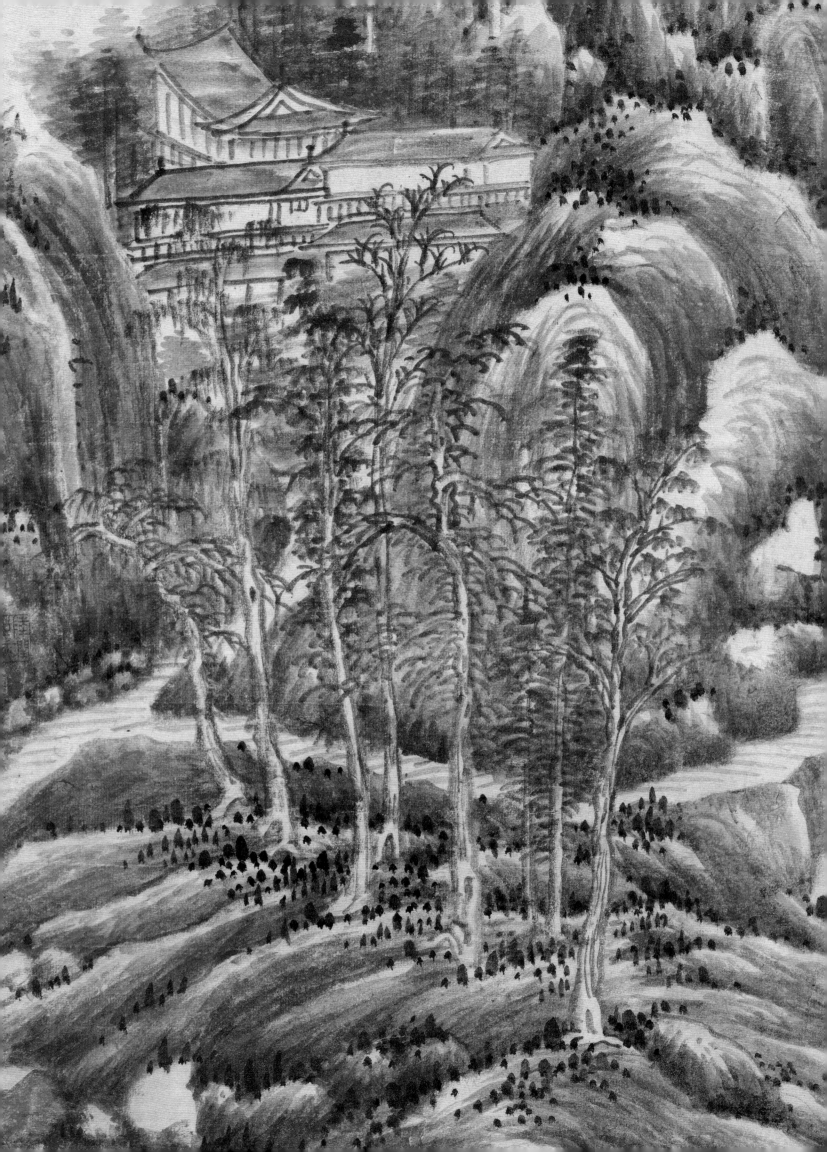

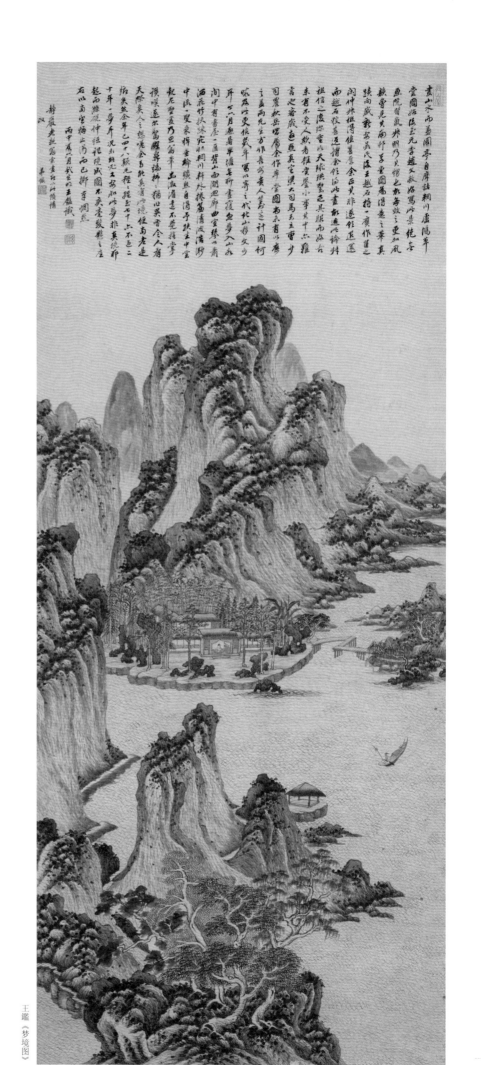

王鑑《梦境图》

王鑑《梦境图》，纸本设色，纵一六二·八厘米，横六八厘米，故宫博物院藏。此图作于顺治十三年（一六五六），自题时年四十八岁，乃王鑑盛年力作，更是他别出心裁的记梦之作。顺治丙申六月，王鑑于半塘无聊昼寝，忽然梦入山水之间，趺坐于书屋中堂，见清波浩渺，旷然自得，而梦中书屋左壁所绘，竟是画坛宗师董其昌的妙笔。梦醒之后，王鑑欣然提笔，绘成此图，并在创作中融合了王维《辋川图》、卢鸿《草堂图》的意趣，以及赵孟頫、王蒙的笔墨情趣。细观此图，前景几棵杂树苍劲古拙，柔中而有骨力；中景水波朴拙，草堂中绘一人望向左壁，神思悠远，乃是画家梦中观董其昌画作的情形；远山取法王蒙，用解索皴与浓墨苔点反复积加，形成苍厚雄浑的画面效果。

在题跋中，王鑑还提及了一件与王蒙画作有关的往事。《南村别墅图》是王蒙的得意之笔，王鑑曾目睹真迹。然而，书画商王越石却以不菲的价格，将一本赝作售与王士禄。博雅而精鉴赏的王鑑自然能识破，遂将其伪告知叔祖。而当王士禄欲退还此图时，狡诈的王越石反而诬陷王鑑觊觎此图，因而怂恿叔祖退画，王士禄听信此语，不再退还，并对这一赝作『珍重如天球琪璧』。这件往事固然透露出王鑑对奸商王越石的愤恨，但也体现出他不凡的鉴别力以及对王蒙画作的熟识。

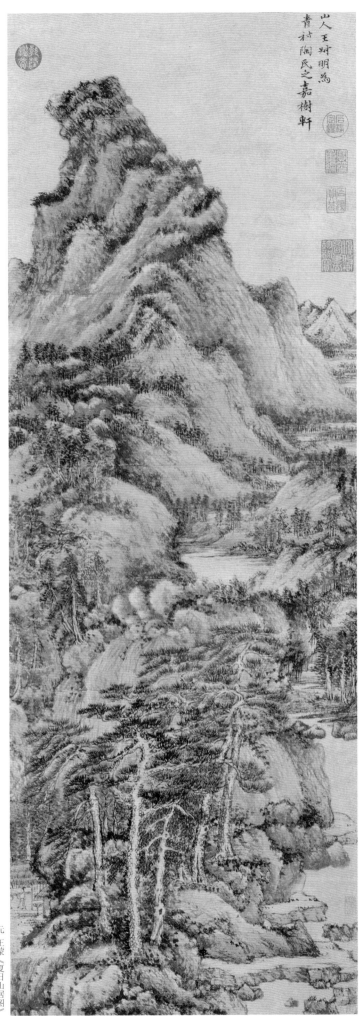

山人王叔明為
青村陶氏之嘉樹軒

元 王蒙 《夏日山居圖》

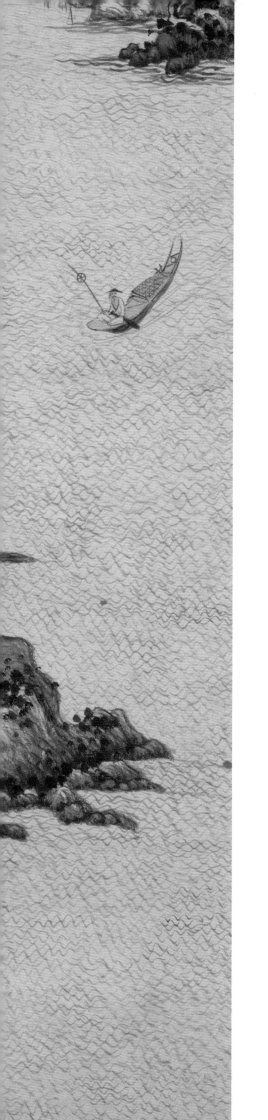

技法　山石画法

此图山峦形态师法王蒙，皴法多用牛毛皴、解索皴，中锋运笔拖带而下，用笔尖秀，层层皴染，形成丘壑深邃而不碎的浑然效果。峰顶矾头垒积，并加浓墨点苔，潇洒而不失法度。其中既有王蒙的繁密厚重，又带有秀润明朗的个人特色。

技法　树木画法

此画的树法虽有取自前代画家之处，但更多还是出自王鉴个人的笔墨情趣。近景画四株杂树生于坡石之间，相互顾盼，又彼此有所区别。有的树干以流畅的淡墨中锋行笔画出；有的则参入书法笔意，用方折扭转的笔触画出遒劲有力的姿态。树叶亦不相同，自左向右，分别以湿润的墨笔绘出『大混点』，以双钩夹叶法画出圈叶，又以中锋画出枯润相间的『介字点』，最右侧则用淡墨侧锋画出『破笔点』，给人以杂而不乱、秀而不峭之感。

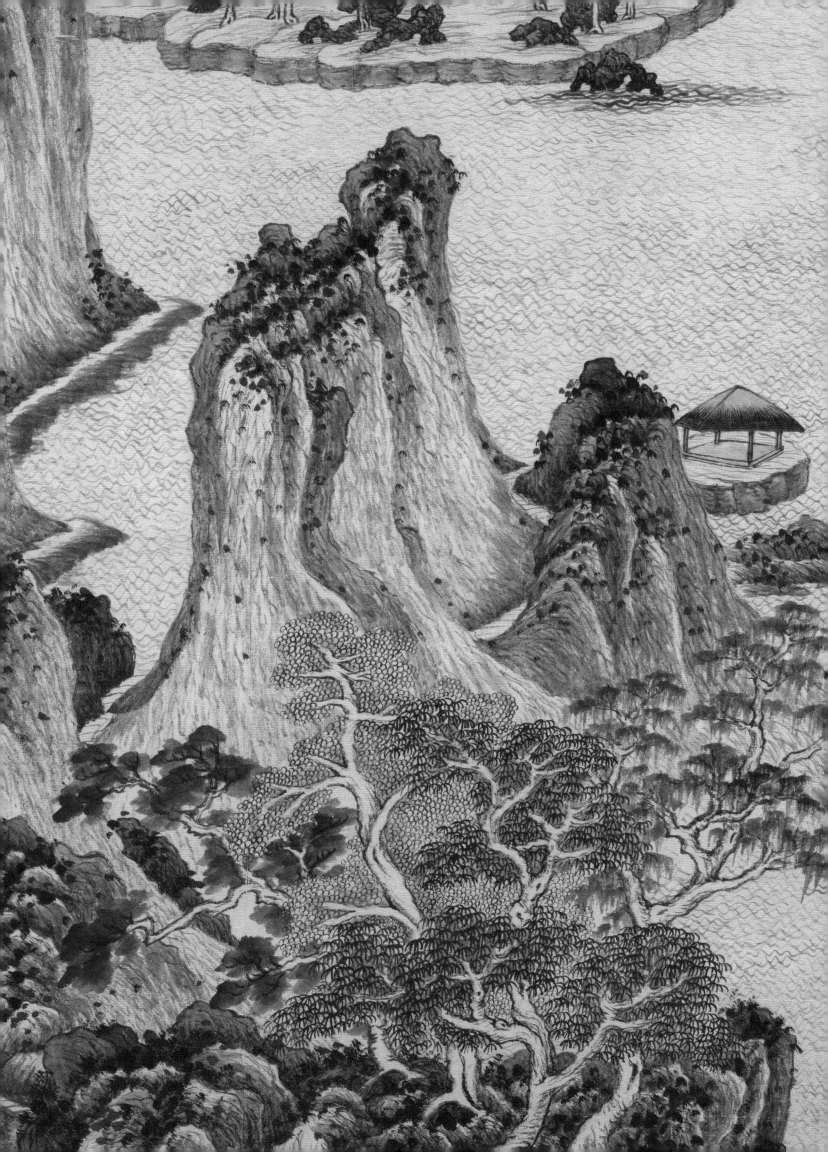

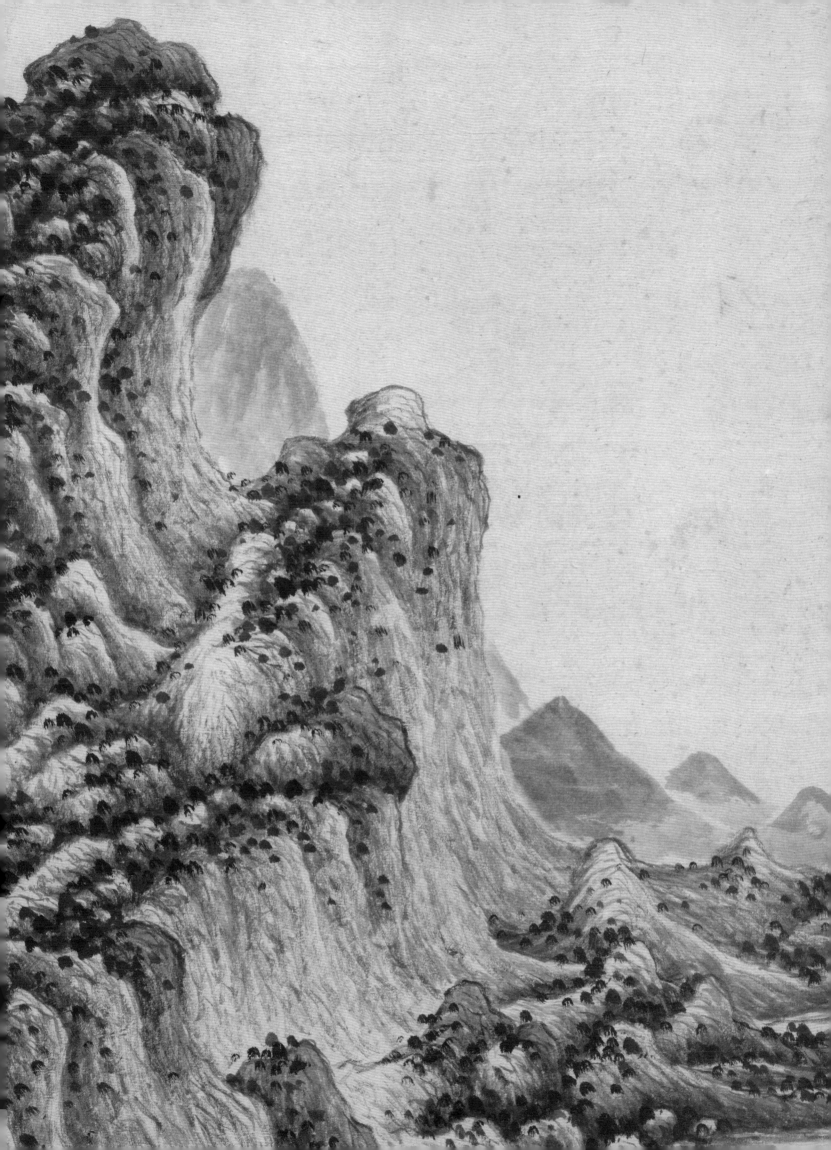

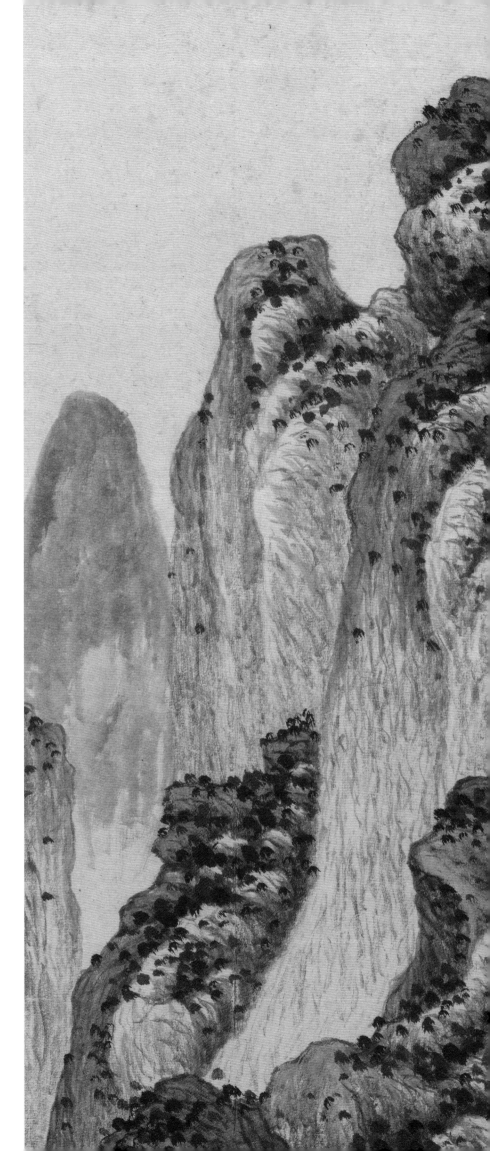

王鑑虽兼取众家之长，但也有「专精熟习」的画家，那便是元代的王蒙。他曾在钱谦益处观览王蒙四十岁所作的《九峰读书图》，并认为这是王蒙平生杰作。在往后的人生中，王鑑曾多次追摹此图，并在题跋中表达对王蒙及此图的崇敬。如题《仿元四家笔意》中称：「余见虞山钱牧翁家藏叔明《九峰读书卷》，脱尽本色，非细玩其笔法竟不能辨。」又如《仿王蒙九峰读书图》中称：「余向见虞山钱宗伯所藏《九峰读书图》，为其平生杰作，二十年来往来于怀。」《仿古山水册》中则称：「叔明画虽学董、巨，而能自成一家。余见其《九峰读书》《关山萧寺》有幽微淡远之致，用笔尖秀，酷似其舅。」

王鑑在临仿王蒙时，时常以王蒙的图示作为粉本。叔明乃赵松雪之甥，故变换无穷，决无本色。王鑑在临仿王蒙时，时常以王蒙画作中常见的解索皴、牛毛皴等元素，画出繁密的山石与挺拔的长松。

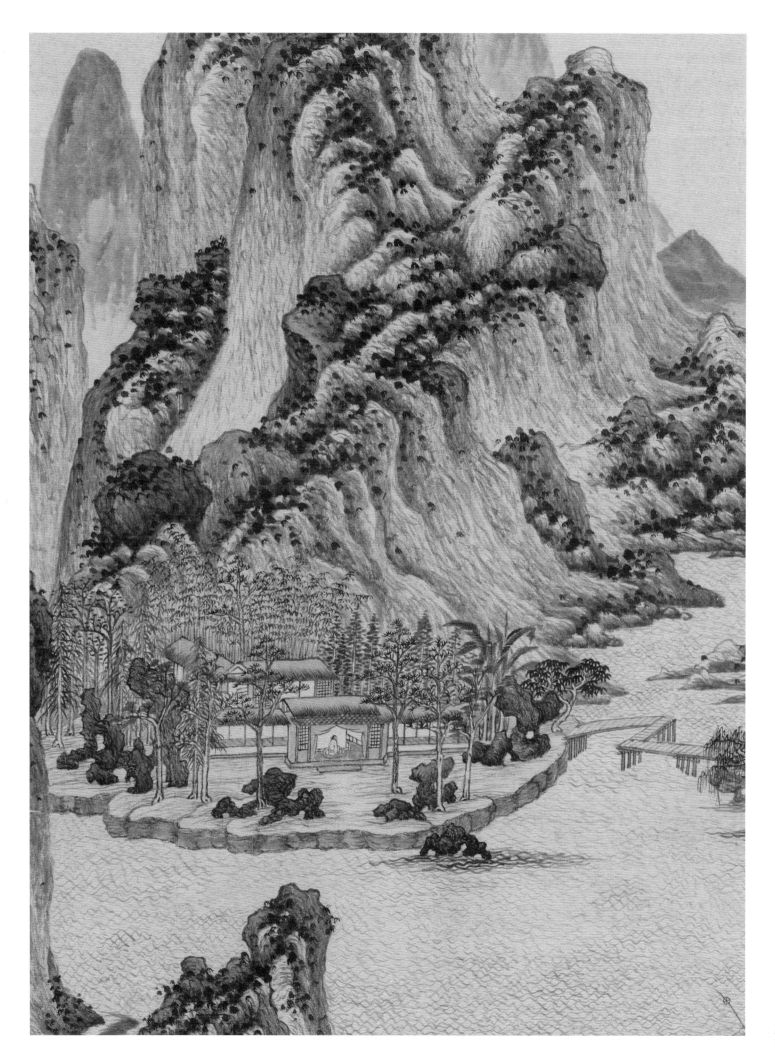

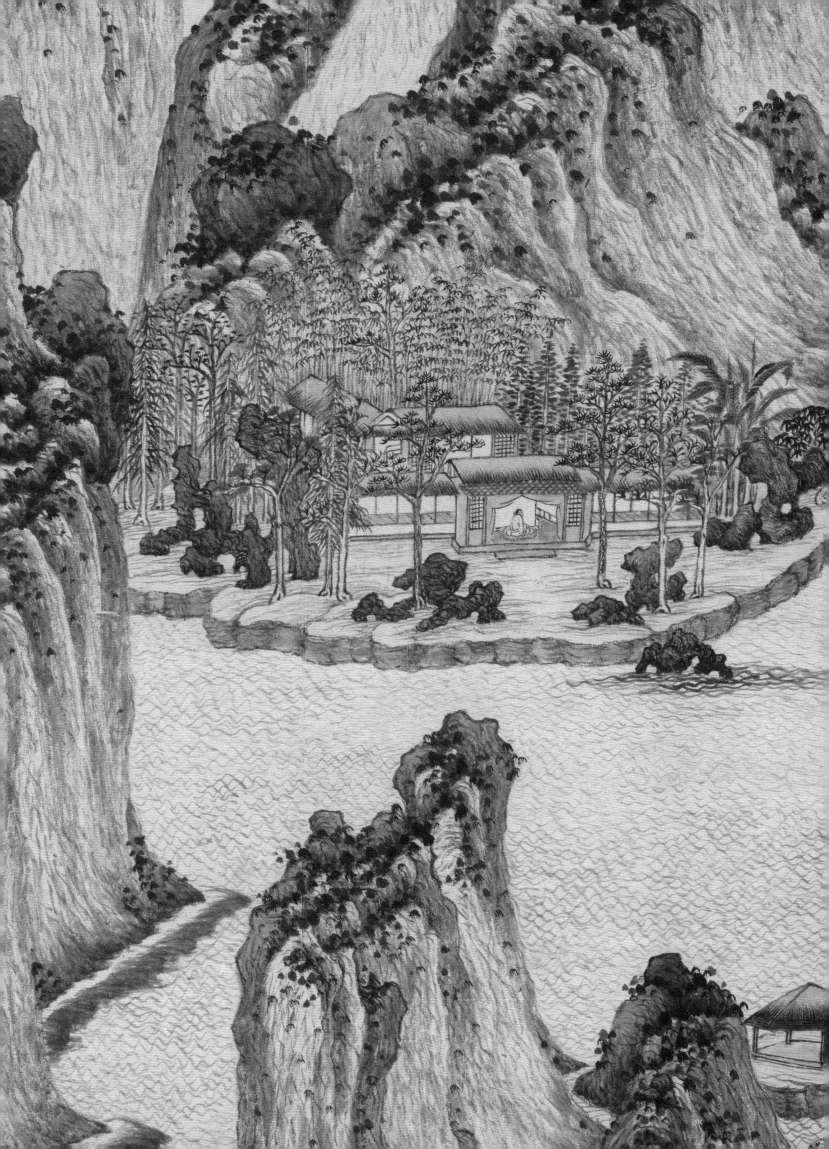

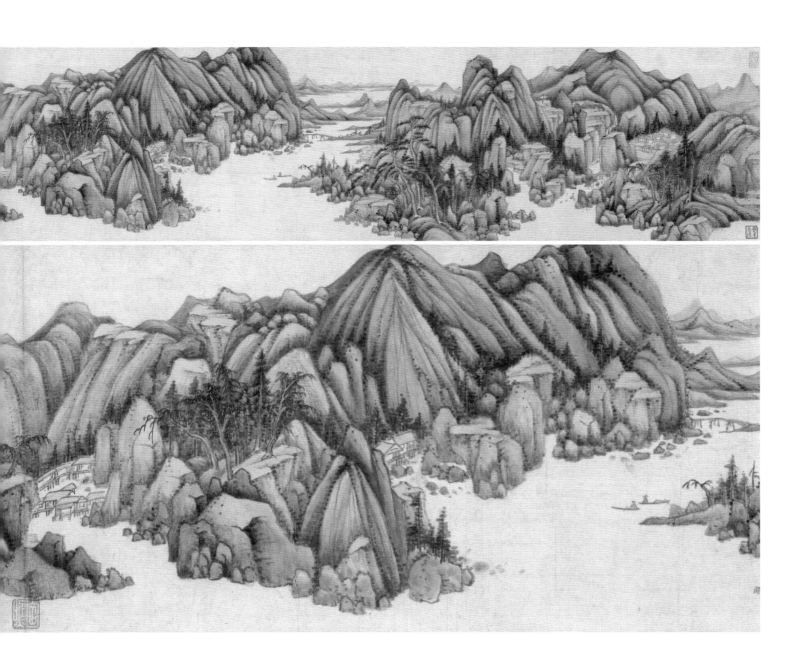

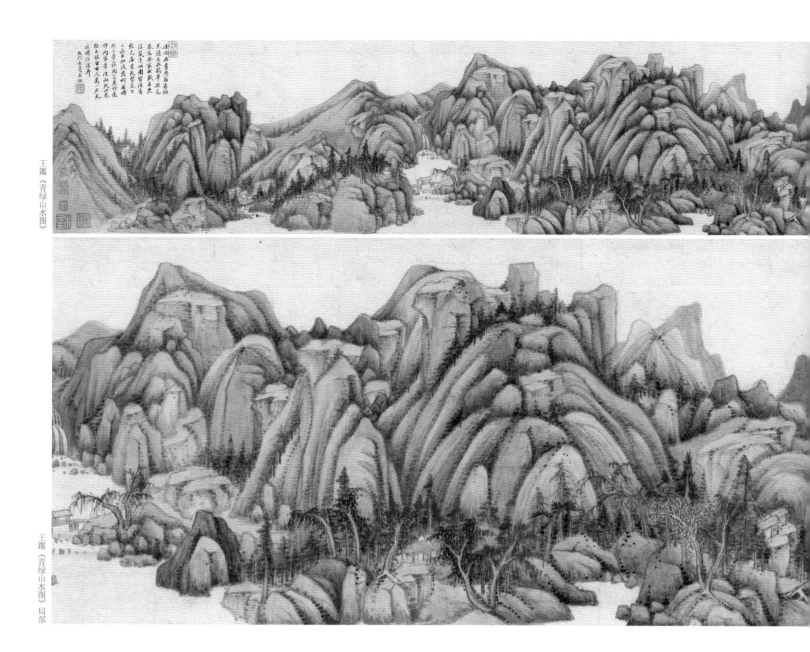

王鑑《青绿山水图》

王鑑《青绿山水图》局部

王鑑《青绿山水图》

王鑑《青绿山水图》，纸本设色，纵二三厘米，横一九八·七厘米，故宫博物院藏。此图作于顺治十五年，王鑑时年五十一岁。图中峰峦浑厚而青翠，皴染分明，设色虽用青绿重色，秾丽烂漫，却别有一股清丽秀逸的书卷之气，益然于纸墨之间。卷尾处王鑑自题曾寓目赵孟頫《鹊华秋色图》和黄公望《浮岚远岫图》，并对二人的青绿设色法倾慕不已，遂仿二人笔意绘成此图。细审图中，峰峦以中锋作荷叶皴，层层皴出岩石的阴阳向背，此为赵孟頫的遗韵所在；山间不时可见如被利剑削去峰尖的平台，侧面以干湿并用的笔触擦出层次感和体积感，这是黄公望的独创之处。但王鑑在兼取二家的同时，更多地体现出了个人的创造，用笔稍显尖秀，皴擦浓淡交融，设色突破了文人画的淡雅格调，秾丽精致却又不至流于媚俗，别有一番秀润天真的趣味。

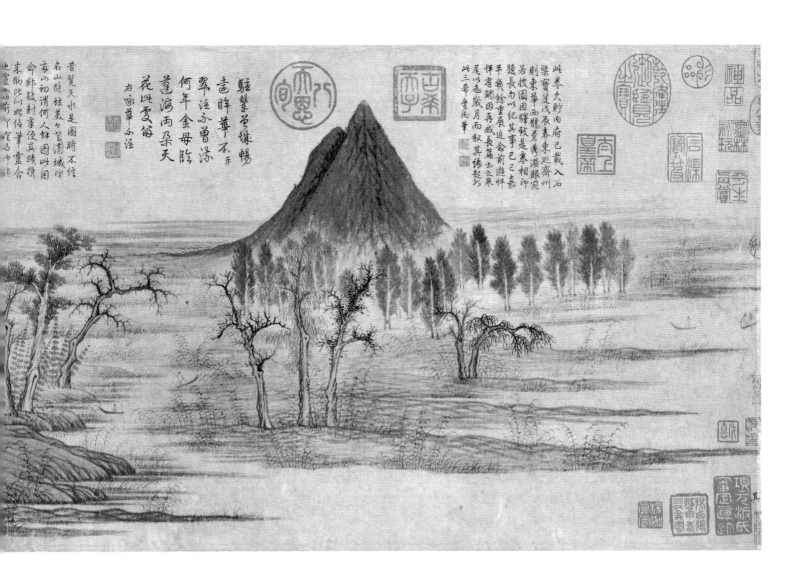

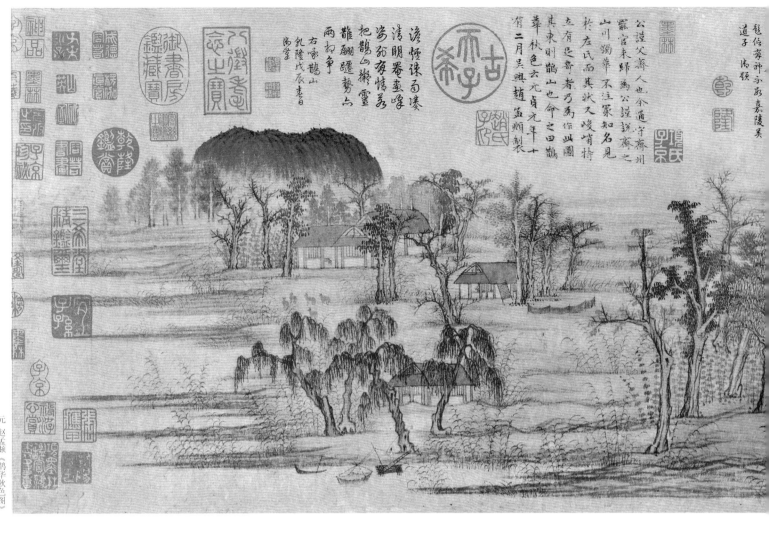

元 赵孟頫《鹊华秋色图》

技法　青绿设色

此图主要运用赭石、石绿、石青三色，用色虽重而不显庸俗，这与王鑑浑厚的用笔密切相关。在皴染山石时，王鑑并非用单一颜色均匀涂抹，而是根据山石的阴阳向背多次敷色皴染。从中可以看出，王鑑在青绿设色之前，往往先在山凹处敷上一层淡淡的赭石，再在其上用或深或浅的石绿敷染，刻画出石头的体积感。个别石块则染上石青，使得色彩更加鲜明，山色更加深秀。值得注意的是，皴笔和苔点并非单纯的以淡墨绘成，有些也根据物象的不同使用了相应的颜色，这样一来，更造就了生动、苍秀的画面效果。

王鑑在自题中称，此图是仿拟赵孟頫《鹊华秋色图》和黄公望《浮岚远岫图》的作品。《鹊华秋色图》现藏台北故宫博物院，图中鹊山、华不注二山用花青杂以白青绘出，其余景色则多用浅绛设色法，与王鑑《青绿山水图》的青绿重色判然有别。《浮岚远岫图》现已不存，但从黄公望现存作品来看，也是浅绛为多，不见大青绿设色作品。王鑑虽自云仿拟，其实更多的是"得其神而不水其形"，此图的设色所体现出的也是其自家面貌。

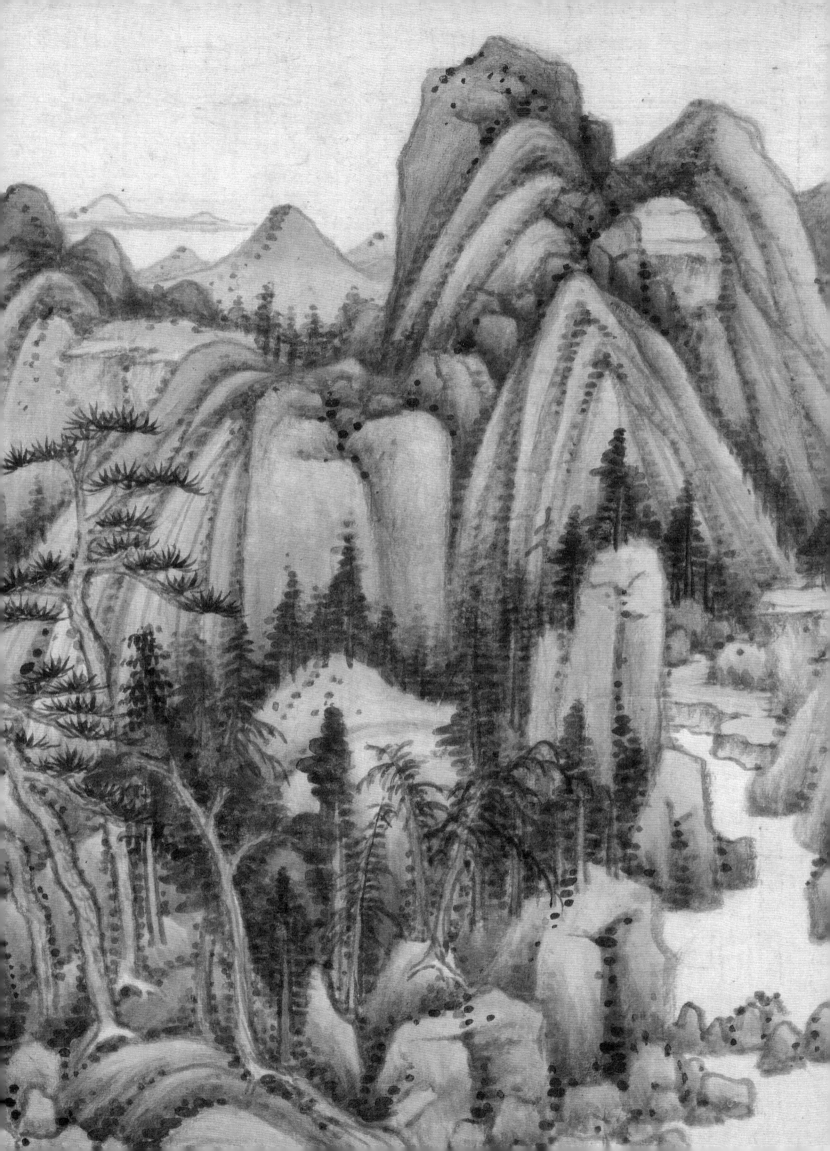

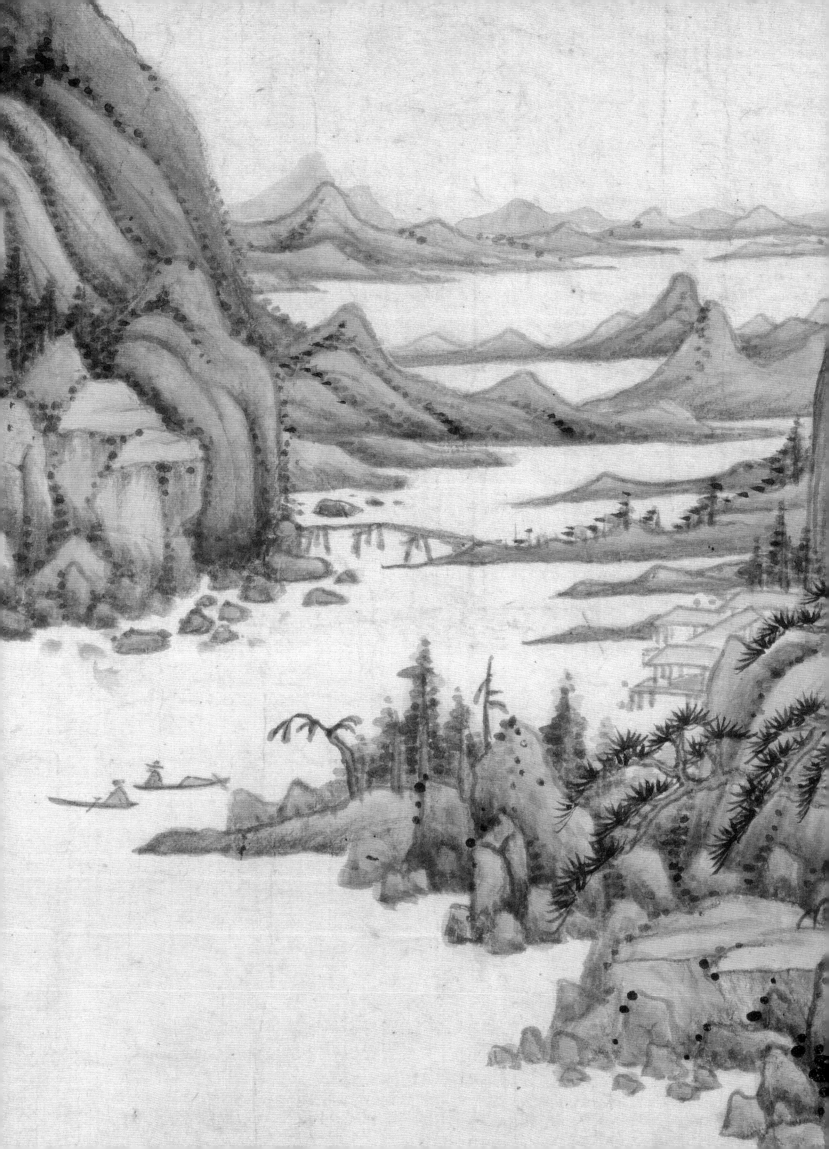

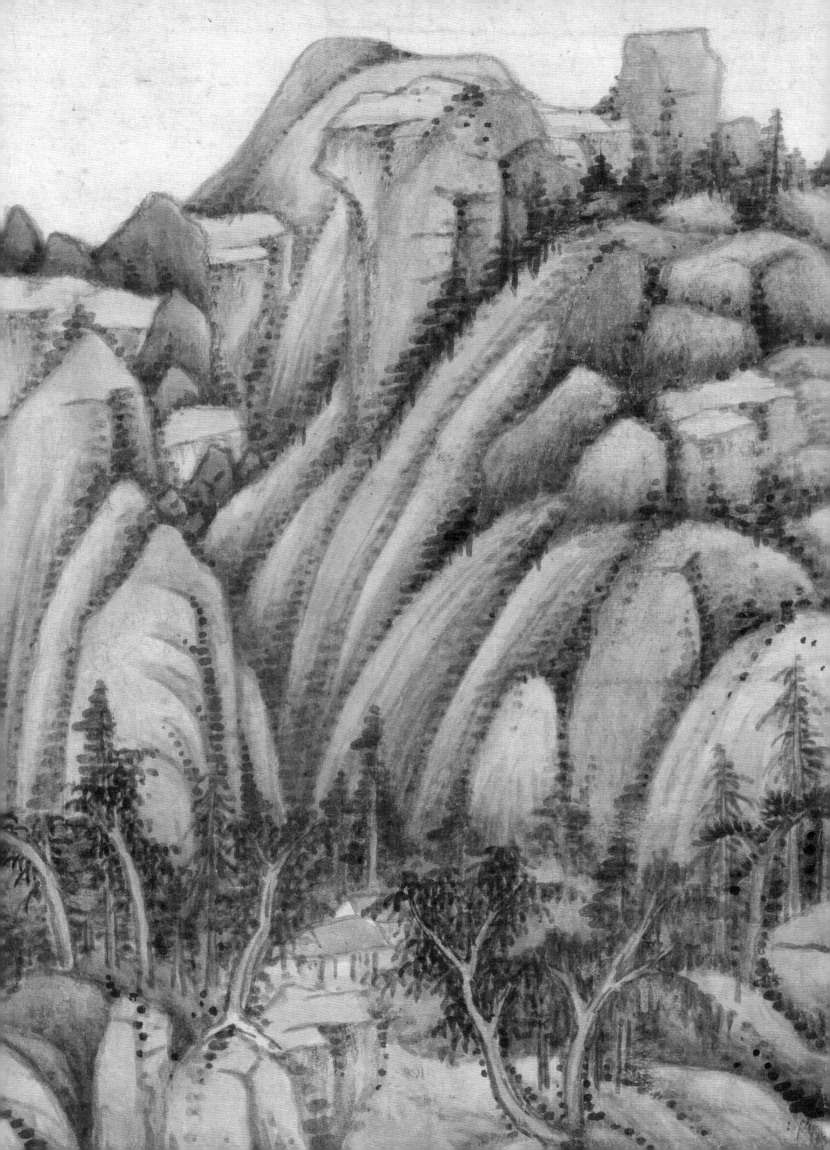

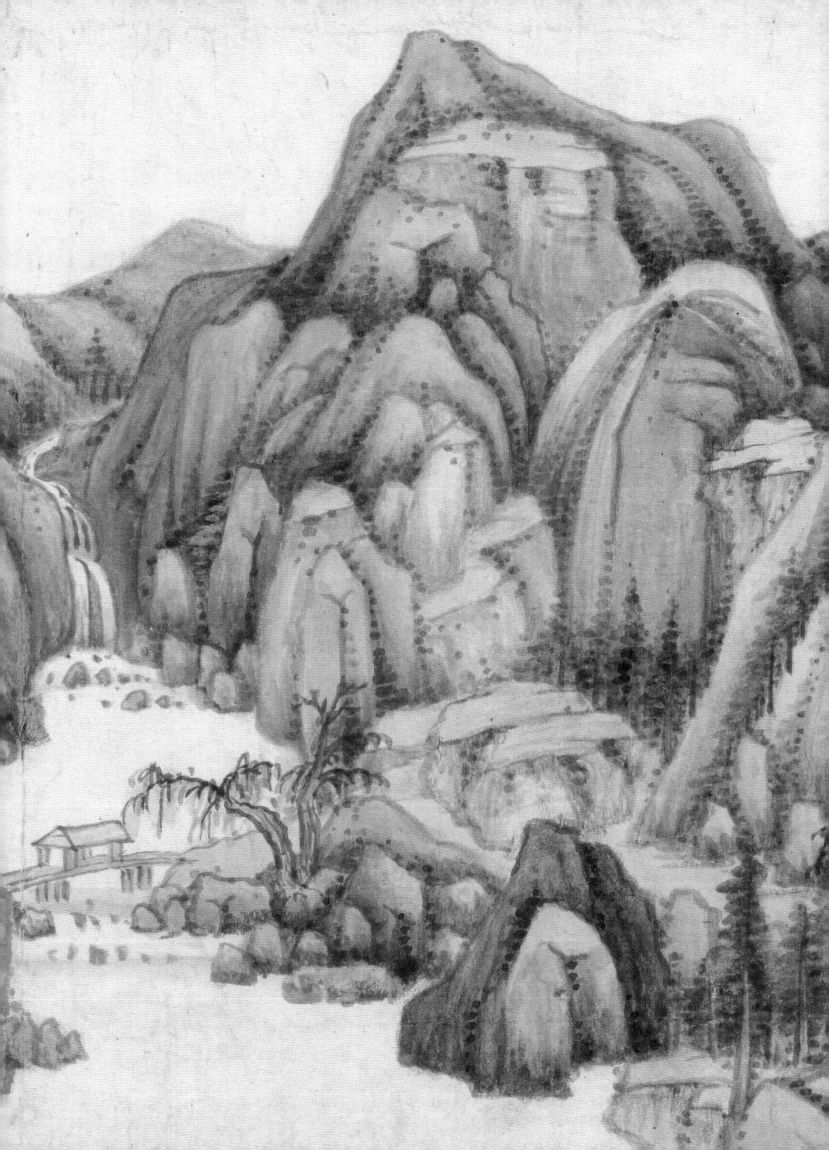

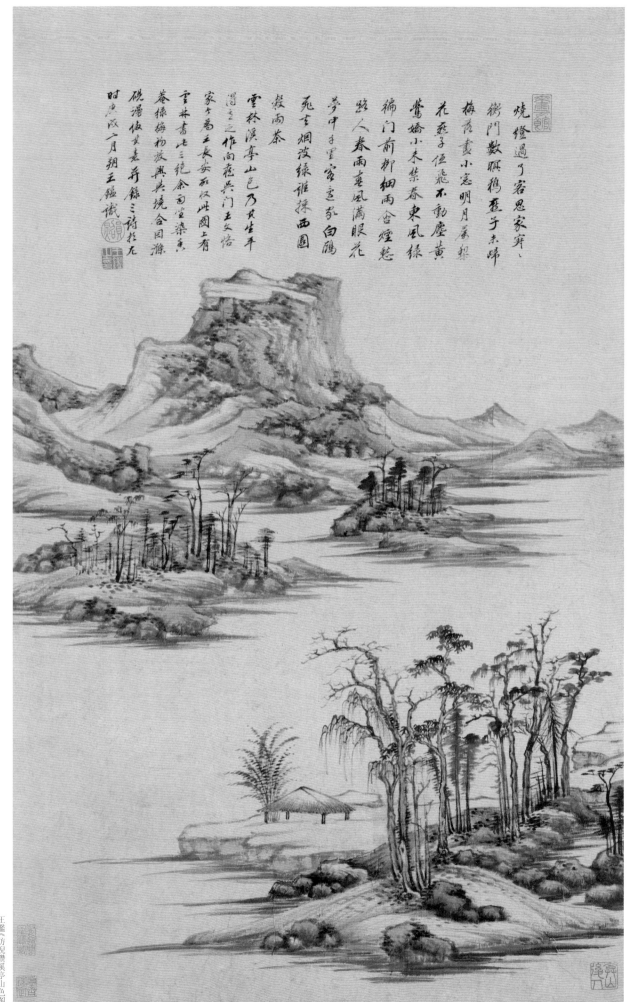

烧灯过了客思家、邻门数眠鸦鬟子未归
梅花妻小远明月屦黎
花落子伍飞不动尘黄
鸳鸯小未禁春东风绿
编门前柳细雨合烟慈
骄人春雨盍风满眼花
梦中手掌家远敏白鹤
苑云烟没绿维採西园
殻雨茶
云林溪亭山邑乃其生平
淂意之作向庵兴门王文恪
家今属王长安而以此图上有
云林書此三绝余画室染意
卷绿梅初放兴共境合同滌
砚澹俅貴嘉并錄三詩扵左
时康熙一月朔王鑑識

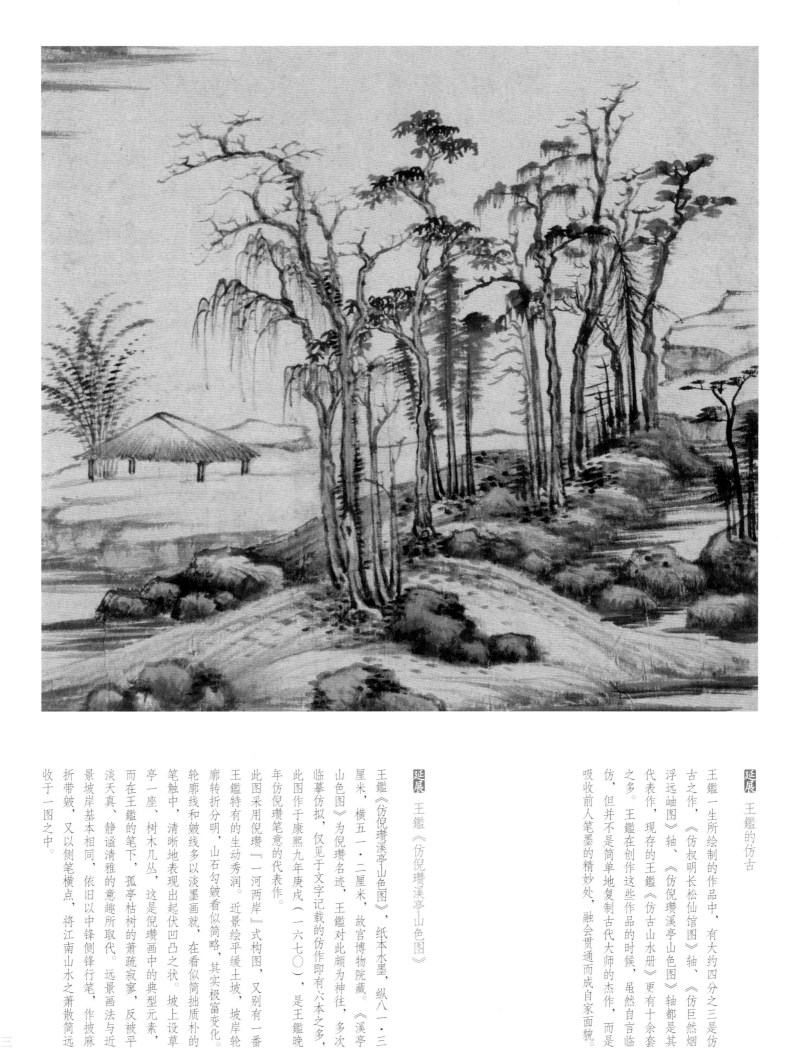

王鑑一生所绘制的作品中，有大约四分之三是仿古之作，《仿叔明长松仙馆图》轴、《仿巨然烟浮远岫图》轴、《仿倪瓒溪山色图》轴都是其代表作，现存的王鑑《仿古山水册》更有十余套之多。王鑑在创作这些作品的时候，虽然自言临仿，但并不是简单地复制古代大师的杰作，而是吸收前人笔墨的精妙处，融会贯通而成自家面貌。

王鑑《仿倪瓒溪亭山色图》，纸本水墨，纵八一·三厘米，横五一·二厘米，故宫博物院藏。《溪亭山色图》为倪瓒名迹，多次临摹仿拟，仅见于文字记载的仿作即有六本之多，王鑑对此颇为神往，此图作于康熙九年庚戌（一六七〇），是王鑑晚年仿倪瓒笔意的代表作。

此图采用倪瓒『一河两岸』式构图，又别有一番王鑑特有的生动秀润。近景绘平缓土坡，坡岸轮廓转折分明，山石勾皴看似简略，其实极富变化，在看似简拙质朴的笔触中，清晰地表现出起伏凹凸之状。坡上设草亭一座、树木几丛，这是倪瓒画中的典型元素，而在王鑑的笔下，孤亭枯树的萧疏寂寥，反被平淡天真、静谧清雅的意趣所取代。远景画法与近景坡岸基本相同，依旧以中锋侧锋行笔，作披麻折带皴，又以侧笔横点，将江南山水之萧散简远收于一图之中。

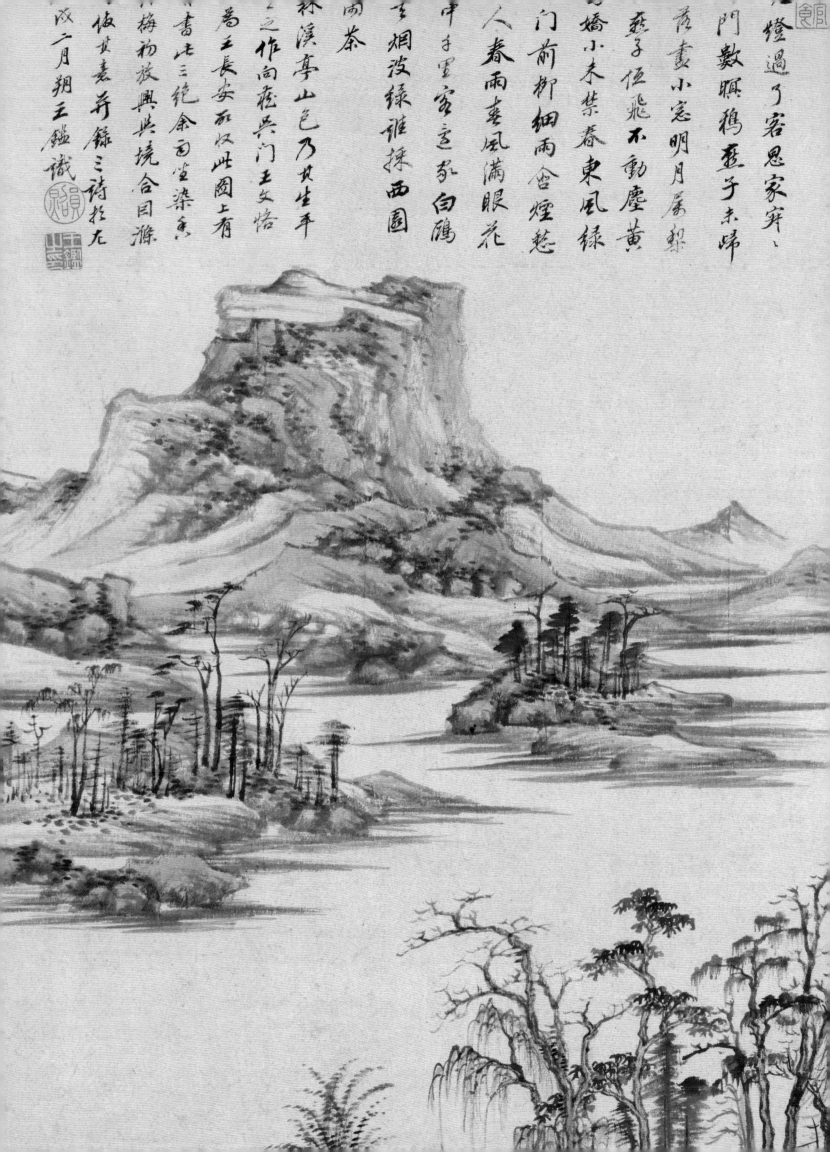

一燈過了客思家、
門數瞑鴉燕子未歸
薄暮小窓明月屬黎
燕子伍飛不動塵黃
嬌小未禁春東風綠
門前柳細雨舍煙慈
人春雨喜風滿眼花
中子墨客迂家白鷗
玉煙波綠誰採西園
雨茶
林溪亭山色乃其生平
三作向龐吳門王文恪
為王長安而以此圖上有
書此三絕余面坐染魚
梅初放興興境合同游
依其意莫錄三詩於左
戊二月朔王鑑識

王　鑑

四家灵气图

己丑冬十月余浪迹武林亚
登子張子祖渡江相訪出其同
鄉朱相國家所藏元四大家真
蹟鑒賞恢眼為之一清歸後
渔父古雄源不復記憶然拳
端墨氣於夢寐中彷彿見
之涧窒園此不識能泊主華
一至　東海王鑑

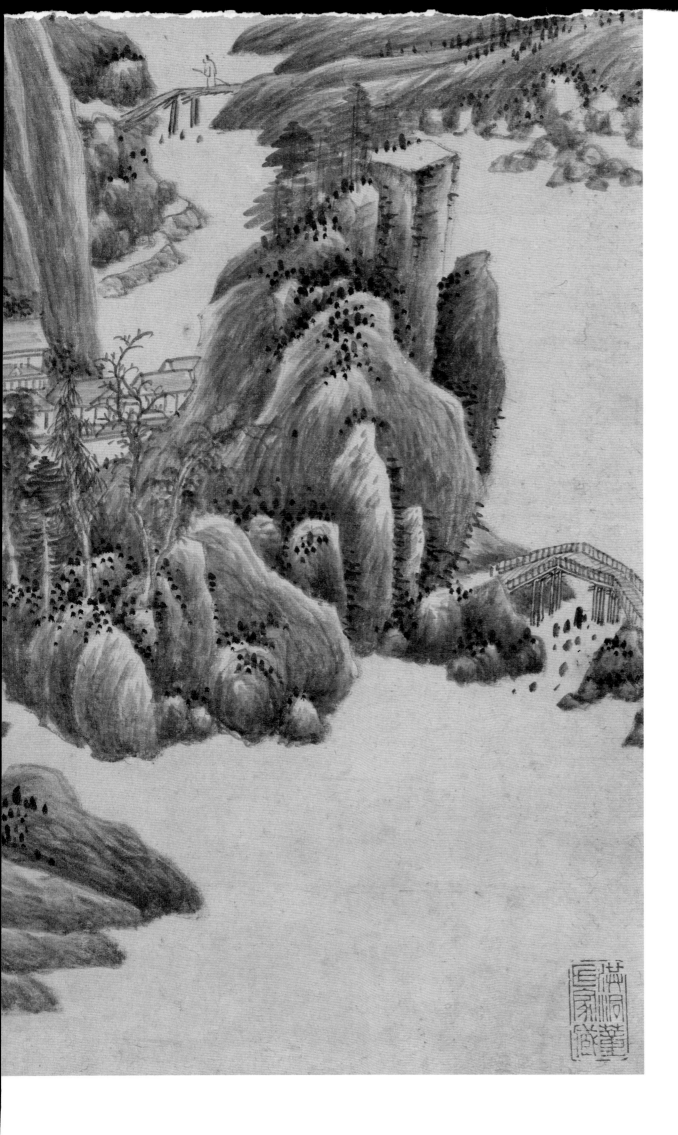

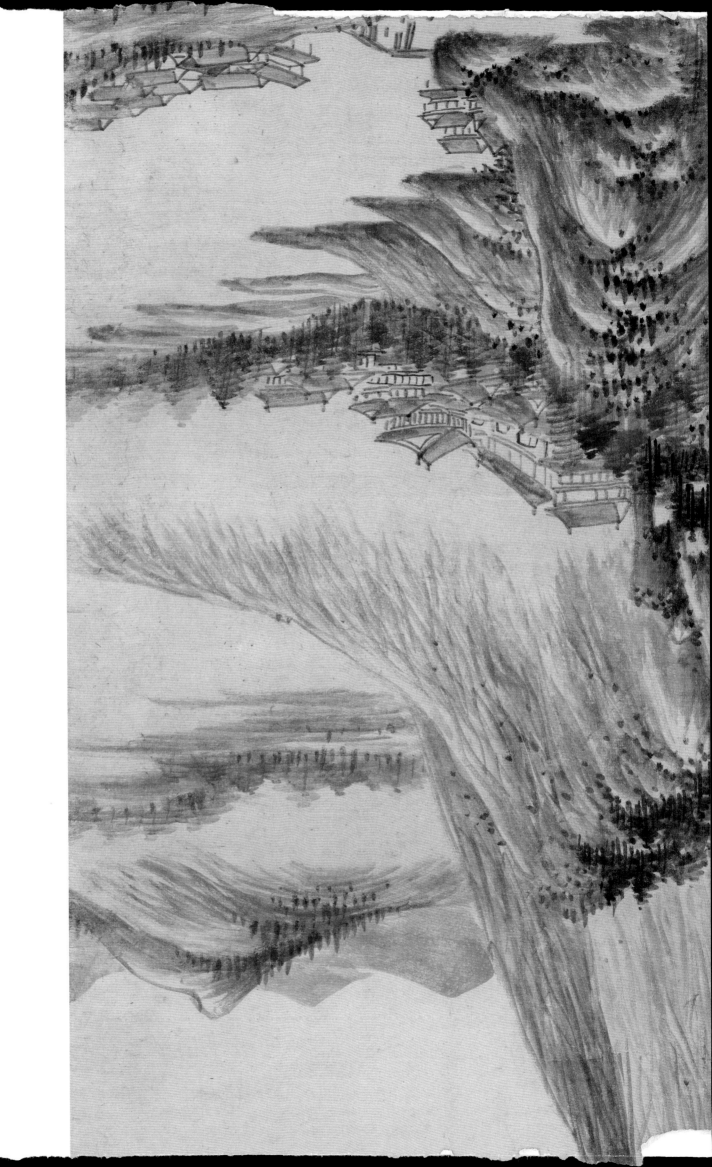

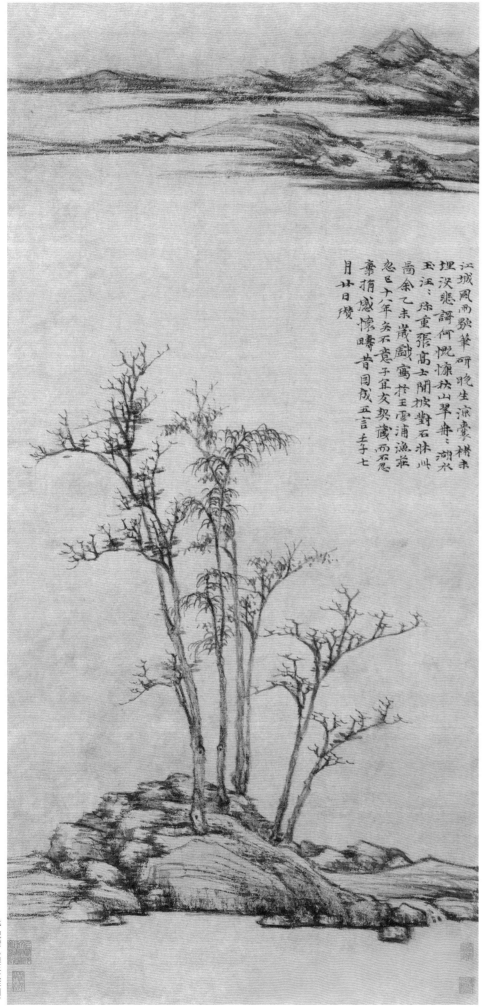

江城風雨歇華研晚生涼竈楼未埋浹悲詩何恍惶松山翠舟三湖水玉汪三珠重張高士開披對石林州高余乙未歲戲寓作王雲浦漁荘忽巳十八年矣石竟子宜交契藏而忍拿揩感懷曠昔同成五言壬子七月廿日瓚

元 倪瓚《漁庄秋霁图》

延展　王鑑对倪瓚的临仿

王鑑在三十多岁之时曾见倪瓚《幽涧寒松图》，其后又在王永宁处得见倪瓚《溪亭山色图》，此图对王鑑影响颇深，曾令他多次临仿追摹。然而根据研究，王鑑所目睹的《溪亭山色图》并非倪瓚真迹，他在此图中领悟到的「倪瓚」恐怕只是一种风格概念。因此，王鑑的仿倪或许更多地是参照倪瓚的概念与元素，如在近景绘空亭与房舍，山石用方折的折带皴层层皴擦，借倪瓚的构图与笔法，图写自己的胸中丘壑与个人面貌。与倪瓚相比，王鑑的笔墨更加爽劲有力，也更加湿润，山石轮廓常以中锋运笔画出，给人以斩钉截铁之感。而画中的意境，也一改倪瓚画作中的荒凉萧寒，变为独具王鑑特色的明净天真。

家齊丶
子未歸
月屬犁
勒塵黃
東風綠
舍煙慈
滿眼花
日鳥

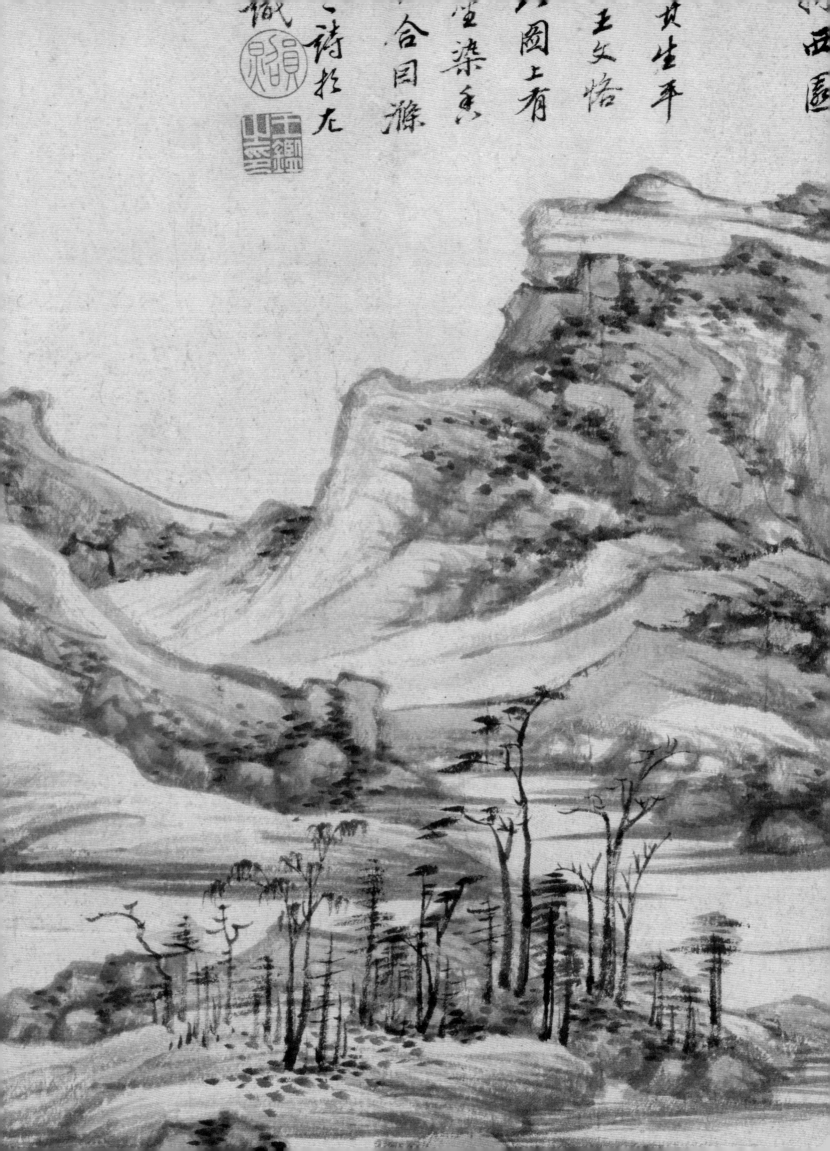

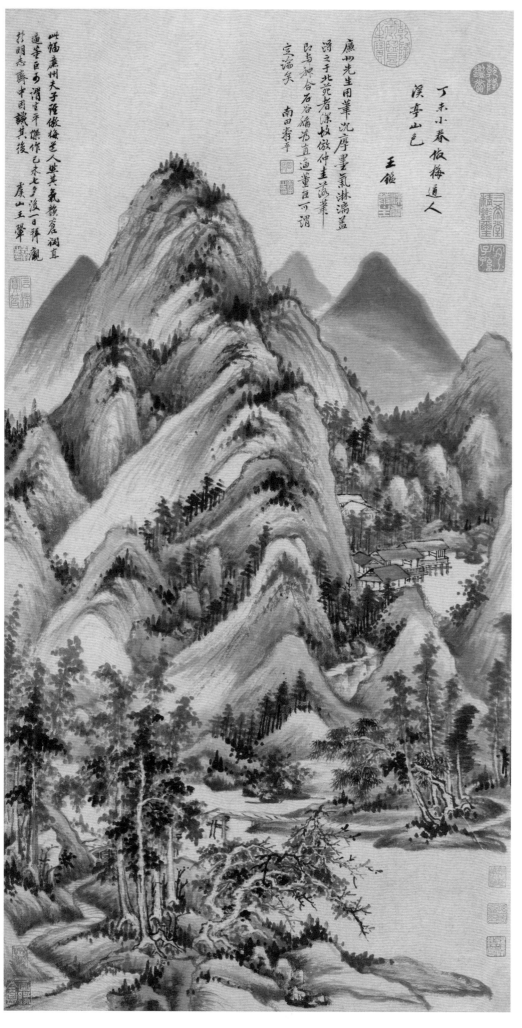

王鑑《仿梅道人溪亭山色图》

王鑑《仿梅道人溪亭山色图》，纸本水墨，纵八七·四厘米，横四五·七厘米，故宫博物院藏。本幅有作者自题：「丁未小春仿梅道人《溪亭山色图》，王鑑。」丁未为康熙六年（一六六七），作者时年六十岁。图题中的「梅道人」即为元四大家中的吴镇。王鑑早年曾在董其昌的藏品中目睹了吴镇的《关山秋霁图》，认为此图深得董源、巨然三昧。而王鑑在理解和仿学吴镇之时，也常常在笔端流露出浓厚的董、巨意味，甚至可以说，吴镇是王鑑理解董、巨的一座桥梁。

画幅中有王鑑之弟子、清六家中的王翚题跋，称：「此幅廉州夫子虽仿梅道人，然其气韵苍润，直逼董、巨，可谓生平杰作。」同属清六家的恽寿平亦云：「廉州先生用笔沉厚，墨气淋漓，盖得之于北苑者深，故仿仲圭落笔即与神合。石谷称为直逼董、巨，可谓定论矣。」皆直指此图的风格源自董源、巨然。细审此图，可见苔点取法吴镇，然用笔沉厚湿润，有千斤之势，墨气沉着厚重，确实体现出了董、巨的笔墨特色。

王鑑《仿梅道人溪亭山色图》

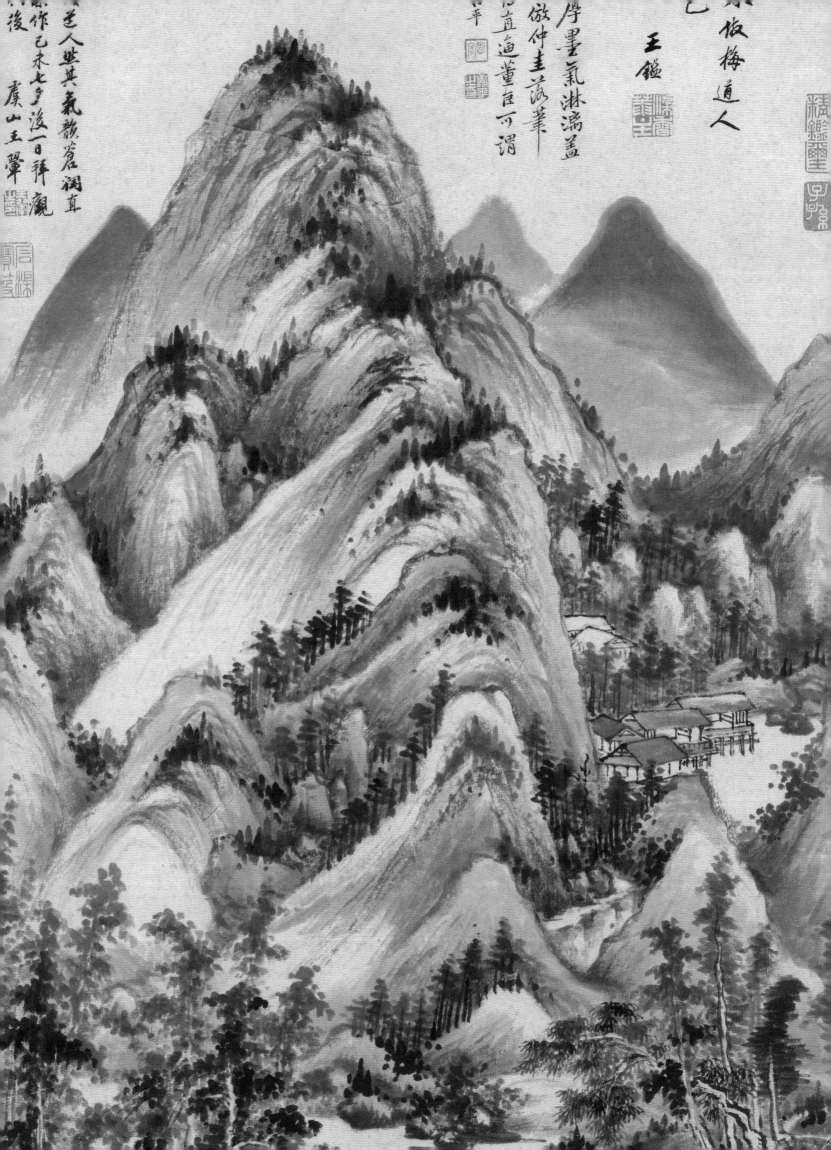

图书在版编目(CIP)数据

王鑑绘画名品/上海书画出版社编. —
上海：上海书画出版社，2020.7
（中国绘画名品）
ISBN 978-7-5479-2384-9

Ⅰ.①王… Ⅱ.①上… Ⅲ.①山水画—作品集
—中国—清代 Ⅳ.①J222.49

中国版本图书馆CIP数据核字(2020)第114850号

中国绘画名品

王鑑绘画名品

上海书画出版社 编

责任编辑	苏 醒
审 读	雍 琦
装帧设计	赵 瑾
技术编辑	包赛明
出版发行	上海世纪出版集团
	◎上海书画出版社
地址	上海市延安西路593号 200050
网址	www.ewen.co
	www.shshuhua.com
E-mail	shcpph@163.com
制版印刷	上海雅昌艺术印刷有限公司
经销	各地新华书店
开本	635×965 1/8
印张	8
版次	2020年7月第1版
	2020年7月第1次印刷
印数	0,001-2,800
书号	ISBN 978-7-5479-2384-9
定价	56.00元

若有印刷、装订质量问题，请与承印厂联系